變魔術

我的第一堂魔術課

My First Magic Lessons

張德鑫——著

作者序

本書內容千變萬化、將介紹魔術師必須熟記的二十種魔術的基本效果…綜合了所有類別的生活魔術，以及將破解許多專業魔術師的最愛！

內容招術豐富萬千、深入淺出，教您在最短的時間中，快速學會魔法學院中的精典！

另外隨書附贈dvd教學影音光碟，只要隨著書中說明，搭配影音教學，馬上能擁有如哈利波特般的神奇魔力！

不管走到哪裡，都能讓身邊的親朋好友享受到魔術的樂趣~並增進、建立與人的良好互動和人際關係！

最後，筆者亦誠心期望藉由本書能夠使更多人親身體驗魔術高尚的視覺饗宴。

張德鑫　　　　於2012年2月 台北

MSN: dsis168@hotmail.com

Facebook社團： 張德鑫-魔術和氣球

目錄Catalog

魔術技藝的分析

1、產生（從無到有）

2、消失（從有到無）

3、變幻（從這樣到那樣）

4、轉移（從這裡到那裡）

5、反自然規律（反重力、不可思議的有了生命、不可思議的控制、物質穿越物質、多位至同時存在、復原、不傷害術、快速發生）

6、心理現象（預測、語言、透視、心電感應或意念轉移、催眠、默記）

二十種魔術的基本效果

1、產生（包括出現、創造和增加）

2、消失（消失、除去）

3、易位（位至的改變）

4、改變（質和形的改變）

5、穿透（一個固體物穿過另一個固體物）

6、復原（將毀壞了的東西恢復原狀）

7、賦予生命（使無生命物自己會動）

8、漂浮（改變其重力）

9、吸引力（神奇的吸附力，也是改變動力，用另一相同物體來吸附）

10、共同反應（操縱某一物體，而另一相同物體有同樣反應）

11、不傷害術（傷害不能透入的）

12、反自然現象（反常或畸形的人或動物）

13、使觀眾失敗（請觀眾上台照著做，結果卻不一樣）

14、控制力（用意志力控制無生命物）

15、辨識力（以視覺以外之感官辨識文字或物體）

16、讀心術（讀取對方心中所想）

17、思想傳送（將心中所想以非口述傳送給他人）

18、預言（預測將要發生的事）

19、超感應力（就是俗稱的esp）extrasensoryperception

20、技巧（特殊訓練的效果）

效果一產生

一個人或者東西突然憑空產生，而且讓人無法知道他是如何出現的。你可能認為一系列效果中，沒有把包括如空手出香菸、空手出紙牌等不斷增加效果型魔術單獨分類，也不包括像一球變四或快速發生這樣的增加數量效果的魔術。

這些疑問都是可以理解的。但是，無限增加或者快速增殖這類效果以本質上訴都屬於產生的基本效果。我認為快速發生僅僅可以稱作產生效果的一個組成部分而已。準備這本書的目的在於使所有整體的技藝細化到最小的共同點。

效果二消失

透過非自然的方式將一件事物在眼前變不見。顯然地，這與產生效果相反，與無實際的供應相反的自然就是無限的容量。我調查研究後發現，只有少數的魔術可以算作這個類別。透過反向觀察增加的效果後，也就是減少效果，我們可以得出這樣一個結論，把增加別類於產生效果中是可行的。

效果三易位

把一個人或物以一處偷偷的轉移到另一處。這個效果針對的是位至上的變化。物體可以在手上消失，並重新出現在旁邊的桌子上。或者是它可以變換地點，在一個圓筒到另一個圓筒裡面。當然，這個效果實際上是消失和產生兩個效果相結合後的產物。但我認為對於觀眾來說，這只不過是一個移動的效果罷了。

效果四改變

一個人或一件物體改變其身分、顏色、大小、形狀、特徵等。改變和易位兩個效果有者很緊密的關聯。在某種意義上與易位是相似的，這讓它與產生和消失兩個效果也相關。但是，在這個效果中，變化是關於外觀和特徵的，而不是位至。

效果五穿透

一個人或物這樣的固體物質穿過另一個人或物那樣的固體物質。穿透效果是在不改變物體狀態和性質的情況下，而且又沒有任何通道可供穿透的情況下，完成物體與物體的穿透。穿透可以部分穿透也可以是完全穿透。

效果六復原

物體被完全或部分毀壞並且隨後被恢復原狀。被復原物體在毀壞之前可以在其上面做辨識標誌，也可以不用。

效果七賦予生命

一個沒有生命的物體被神奇地賦予生命而運動起來。這可以是一個沒有生命物體的外觀上的自我運動或者是超自然的運動。許多虛假的降神術就是屬於此類型。

賦予生命這個效果可以在物體與外界隔離的情況下完成。或者也可以不進行隔離。

賦予生命可以在可見運動中發生，或者可以在不可見運動的結果中顯現。

效果八漂浮

人或物對反重力作用而呈現的狀態。實際上，這個效果在表面上看與下面的效果很接近。吸引力，而吸引力總會與磁懸浮掛吊。經過仔細的考慮，我得出結論，觀眾對這兩種效果會有不同的看法。在一種情況下，物體看上去是浮在空中，在另一種情況下，物體看上去是被一些類似磁力的吸引力所懸浮。

有人提議將這個效果擴展到包含所有自然規律的效果。但是透過分析這種情況，經過分析，我認為這樣太廣泛了，就像將全部的魔術保留劇目放到這個效果下一樣。

應該記住的是這類效果不僅包括那些人或物體升起或浮起的魔術，還包括那些與重量有關係的。因此「胡丁之輕與」「沉重的箱子」應該屬於這類的效果。

效果九吸引力
魔術師通過某種神秘的力量讓一些物體、自己本身或其他人被賦予類似磁力的吸引力。這可以是一個對於人或物沒有區別、全面的吸引力。或者，它可以是有選擇性的，僅對一些特定的材料或者一些明確的物體才有效果的吸引力。

效果十共同反應
一個針對兩個或兩個以上人、物體之間，或者人與物之間的相互作用，表現出人與人之間、人與物之間或者物與物之間的協調一致。

這個效果是兩個或這兩個以上的人會同時有同樣的想法或者做同樣的事情，或者兩個沒有關聯的物品會表現得像是連接在一起一樣，就像在「音叉」中變現出來那樣。或者無論一個物品上發生了什麼樣的事，另一個物品也會做出同樣的反應，就像在「感應絲綢」中表現的那樣。非常多的你和我一起做的魔術都屬於這個類別。

效果十一不傷害術
表現出對於傷害的防禦力或者抵抗力。

這個部分包含了吞火、在燃燒的炭上行走、在劍上行走、躺釘床、在裝滿碎玻璃的桶中打滾、抵抗毒藥和其它相似的表演。那些以任何形式來表現自己的刀槍不入、百毒不侵的魔術都應該是算於此類，不管它的魔術主題是什麼。

效果十二身體異常
對於一般正常生理機能或者身體功能的異化或者反常。在這個類別來源於「走出自己的影子」、「三角架」這類除去拇指、拉長脖子等的魔術。它包括了所有矛盾、變態、奇異、異常和其它否定正常身體機能的魔術。

效果十三觀眾失敗

它包括了所有觀眾無法完成一些顯而易見易如反掌的事情，彷彿受到來自魔術師的某種力量干擾一樣。雖然這個效果觀眾的失敗可能由於目錄中另外的效果所引起，例如消失、變化和變幻等等。但以本質上講，觀眾是由於受到來自魔術師的某種力量的影響而導致失敗的。

效果十四控制

這個效果是使有生命或者沒有生命的物體看上去像是受到表演者的思想控制一樣。催眠術無論如何都不應該列於一般性的魔術，它通常是指在精神上控制某人，當然也就沒有必要完完全全地把它列於這一類型。許多魔術效果例如「幽靈時鐘」那些表演者在其中施展控制力的魔術都可以列於這個標題下。

效果十五辨識力

在沒有任何洩漏和提示的情況下辨識出物品。表演者指出一張由觀眾抽出的牌，不論這張牌是被觀眾叫停選出、反面抽出或者直接簡單地從整副牌中抽出。這是對紙牌魔術相當重要的一種效果。但是這個辨識應該也要適用於任何東西或者任何人。像是在讀心術的程序中，觀眾中間找出隱藏的「兇手」，就應該屬於這個類別。同樣的這個效果包含了各種所謂的預言魔術，——需要依靠用蠟筆、鉛筆等所做的隱藏的標記、印跡、痕跡來提示的魔術。這個魔術的效果可以由表演者完成，也可以讓觀眾來完成。

效果十六讀心術

這個魔術效果的本質是表演者明顯的讀懂另一個人的思想。

這個效果應該與接下來要講的效果有所區分，這裡的重點是放在表演者自己主動努力去獲得觀眾的想法上面。這個想法可以是由觀眾寫下來、講出來或者是自己想好而已。而表演者要做的是將觀眾的想法寫下來、講出來或者做出一些暗含有觀眾想法的事情。表演者可以立刻這麼做，當然也可以間隔一段時間再這麼做。

效果十七意念傳送

這個效果重點是預測觀眾的想法。在前一個效果裡面，觀眾的想法被「讀」出來的，而在這個效果裡面是一個人將思想傳到另一個人頭腦裡面。

曾經我考慮過要將16和17兩個效果合而為一，但是我越是審慎地考慮是讓我覺得觀眾把這兩個效果當作完全不同的類別。當然，思想需要從一個觀眾傳送到另一個觀眾那裡。事實上，大多數的例子中都是透過助手進行傳送的。在這裡，一個表演者在台下與觀眾接觸，然後把觀眾的想法傳送到台上的表演者那裡。我不確定觀眾是否真是認為女助手在讀取男助手的思想，但觀眾認為想法確實是從他人傳送給了她。

效果十八預言

這個效果包括所有預言未來的事情。

這個效果的重點是表演者，甚至是觀眾對自己或者別人的未來行為的預測。表演者會非常自信地將自己的預測說給觀眾聽，或者寫下來，或者用其它方式提前告知。這個預言是關於未來的行為、想法或者選擇。

效果十九超感應力

這個類別有意地包含了所有關於精神交流的不同尋常的感知。這種魔術其中包含了「指尖閱讀」、「鼻子認物」、「感覺牌點」等不可思議的感官現象。

效果二十技巧

從本質上來講它並不是一個魔術效果，記憶現象的魔術就是說明了是表演者接受特殊訓練的效果。它給人留下的印象往往是這個使人嘆為觀止的表演，需要大量非同尋常的練習。它包含了例如花式紙牌技法、硬幣手法、手術展示等等高難度手法，還有例如雞蛋戲法和玻璃戲法中所運用的技巧。我在此將這樣的技巧同魔術的技巧區分開來，就像我剛開始所描述的那樣，它給觀眾的感覺也不過經過特殊訓練的結果，而非神奇的魔術。

原子筆魔術

不掉落的原子筆

方法一 表演

1.左手握著原子筆,右手抓住手腕發功。

2.發功後‧‧‧左手五指張開,原子筆卻沒有掉落在地上‧‧‧而是黏在手上?

解說

1.原子筆不掉落在地上的方法很簡單,當右手抓住左手腕時,右手的食指壓住原子筆的中央即可,如圖。

方法二 表演

1.左手握著原子筆，右手抓住手腕發功。

2.發功後···左手五指張開，原子筆卻沒有掉落在地上而黏手上？

3.轉身解說原子筆不掉落的方法，如圖。

4.再轉回身，如圖2。

5.右手離開左手，原子筆卻依然黏在手上？真是太神奇了！

解說

1.事實上，除了左手腕上有一條橡皮筋外，其中還多了一隻原子筆，當轉身解說原子筆不掉落的方法時，右手食指完全遮住原子筆，所以大家都不知道右手食指下，藏了一隻原子筆。

2.當右手離開左手的時候，如圖。

左右移動的原子筆

表演

1.展現原子筆。

2.如圖雙手交叉，雙手拇指壓住原子筆，如圖。

3.右手拇指離開原子筆。

4.右手拇指壓住原子筆，左手拇指離開原子筆，如圖。

5.雙手拇指壓住原子筆。

6.雙手拇指離開原子筆，原子筆竟然沒有掉落在地上？

7.更離譜的是，原子筆會自己跑的到左邊。

8.再跑去右邊。

9.原子筆不斷地左右移動，真是見鬼了？

10.趕緊把原子筆抓住，真是太可怕了！

11.雙手張開，表示雙手中，除了原子筆並無其它的東西。

解說

1.展現原子筆。

2.原子筆頭朝下,左手在右手前面並遮住原子筆頭,如圖。

3.接著右手中指伸入筆蓋夾中。

4.雙手手指交叉,如圖。

5.雙手交叉後,雙手拇指壓住原子筆。

6.接著,右手拇指先離開原子筆。

7.右手拇指回到原位，左手拇指再離開原子筆。

8.雙手拇指再壓住原子筆，如圖。

9.雙手拇指離開原子筆，如圖。

10.右手中指伸直，原子筆自然會跑到左邊。

11.右手中指彎曲，原子筆自然會往回跑，以此類推只要中指不斷伸直和彎曲，原子筆自然會左右移動。

12.雙手再握住原子筆，握住時右手中指離開筆蓋夾。最後，雙手張開表示除了原子筆並無其它的東西即可。

18

原子筆消幣法

表演

1.展現右手上的原子筆和左手的硬幣。

2.右手原子筆由上而下,打在左手的硬幣上。

3.接著右手的原子筆由下而上拿起,如圖。

4.右手原子筆再次由上而下,打在左手的硬幣上。

5.接著,右手原子筆離開左手後,硬幣卻消失了?

解說

1.展現右手上的原子筆和左手
的硬幣。

2.右手原子筆由上而下，打在
左手的硬幣上。

3.接著右手的原子筆由下而上拿起，
如圖。

4.消失的訣竅是經由上下移動來混淆
視覺，接著，再次由上而下時，左
手移動到右手心的下方。

5.右手將原子筆由上而下時，同時左手將硬幣
由下往上丟，必須剛好丟到右手心上即可。

原子筆消失法

表演

1.展現雙手上的原子筆。

2.請觀眾數到3，原子筆自然就消失了。

解說

1.展現雙手上的原子筆，拿法如圖。

2.請觀眾數到3時，雙手四指彎曲，雙手彎曲後動作須相同一致，不然很可能會被發現！

筆蓋出幣法

表演

1.展現右手上的原子筆和左手的硬幣。

2.右手原子筆由上而下，打在左手的硬幣上。

3.接著右手的原子筆由下而上拿起，如圖。

4.右手原子筆再次由上而下，打在左手的硬幣上。

5.接著，右手原子筆離開左手後，硬幣卻消失了？

6.右手將筆蓋頭拿起。

7.筆蓋頭由上而下時，竟然從筆蓋頭中出現硬幣？

解說

1.展現右手上的原子筆和左手的硬幣。

2.右手原子筆由上而下,打在左手的硬幣上。

3.接著右手的原子筆由下而上拿起,如圖。

4.消失的訣竅是經由上下移動來混淆視覺,接著,再次由上而下時,左手移動到右手心的下方。

5.右手將原子筆由上而下時,同時左手將硬幣由下往上丟,必須剛好丟到右手心上即可。

6.右手將筆蓋頭拿起,注意!要將硬幣握好,不然就很可能會被發現!

7.筆蓋頭由上而下時,右手心的硬幣同時往下掉出外面,如圖即完成筆蓋出幣法。

23

鉛筆魔術

鉛筆變軟術

1.準備一支鉛筆。

2.右手拿著鉛筆的最尾端。

3.將鉛筆中速上下晃動。

4.在視覺上，鉛筆自然會變軟。

不掉落的鉛筆

表演

1.雙手拇指壓著鉛筆

2.雙手合攏，手指左右交叉，鉛筆握在雙手中。

3.雙手張開後，鉛筆竟然沒有掉落在地上。

解說

1.事實上，在雙手合攏指交叉時，右手已卡住鉛筆了。

小訣竅

鉛筆魔術非常簡單，一學就會，很適合小朋友表演。

彩色筆感應

表演

1.我現在要表演一個關於彩色筆的魔術。

2.這有十二支不同的顏色彩色筆,請你任選一支。

3.我最喜歡的就是粉紅色了。

26

4.我現在背對著妳,所以我看不到妳所選的筆,請妳把筆放到我的手心上。

5.彩色筆在我的背後,我看不到,我現在要從妳的眼神感應,妳所選的顏色…,答案是～粉紅色。

解說

1.當把彩色筆放在背後時。

2.在大家不注意之下,拔開筆蓋,畫一點在姆指上做記號,再把筆蓋蓋回。

3.手接近對方的臉時,就可以從指甲看到,對方所選的顏色了。

小訣竅

這個魔術很簡單,但在畫上記號時,不要畫的太大、易被發現,現場的氣氛要懂得去掌握,小小的魔術也會有很大的效果的。

紙牌魔術

解說

1

1.左手拇指在左，食指在上，其它三指在右。右手拇指在下，其它四指在上。

2

2.左手壓住牌保持不動。右手拇指由下方撥出三分之二的牌，其它四指再從上方撥出三分之一的牌，如圖即完成英文字母的N。

3.把牌先恢復到（圖1）的拿法。

4.接著，左手拇指在下，其它四指在上壓住牌保持不動。右手四指先從上方撥出三分之二的牌，拇指再由下方撥出三分之一的牌。

5.最後雙手保持（圖3）的動作不動，只要右手食指從上方三分之一的牌撥出一半，如圖即完成英文字母的w。

三段假切牌法

解說

1.左手拇指在左，食指在上，其它三指在右。右手拇指在下，其它四指在上。

2.左手壓住牌保持不動。右手拇指由下方撥出三分之二的牌，其它四指再從上方撥出三分之一的牌。

3.接著，右手中指和無名指將牌移至下方。

4.移至下方後，左手中指和拇指抓著右邊牌的兩側。

5.抓到右邊牌的兩側後，右手中指和無名指放開右邊的牌，右手拇指再把中間的牌由中間往外撥到右邊，撥到右邊後，就只有左手食指和右手拇指壓住右邊的牌了。

6.接著，左手食指和右手拇指將牌撥到右邊後，再往下移動，如圖。

7.然後右手的中指、無名指和小指，將中間牌的上方夾住。

8.夾住中間的牌後，把中間的牌由下而上抽出。

9.抽出後，並將中間的牌移至右方。

10.最後再把牌合攏，即完成三段假切牌法。

了不起的切牌法

1.左手拇指在左,食指在上,其它三指在右。右手拇指在下,其它四指在上。

2.左手壓住牌保持不動。右手拇指由下方撥出三分之二的牌,其它四指再從上撥出三分之一的牌。

3.接著,右手食指由上方三分之一的牌撥出一半。

4.撥出一半後,右手將分開的兩堆牌往下推。

5.移動到下方時,左手拇指和中指抓住從右至左的第二堆牌。

6.接著,右手拇指將從右至左的第三堆牌往上推。

7.並從右至左的第三堆牌，移至第二堆牌。

8.然後左手食指將右至左的第二堆牌往下移動，使右至左的第三堆牌特別凸出。

9.接著，然後右手的中指、無名指和小指，將特別凸出的第三堆牌的上方夾住。

10.夾住第三堆牌特別凸出的牌後，把第三堆的牌由下而上抽出。抽出後，並將第三堆的牌移至最右方。

11.接著，右手食指將右至左的第二堆牌往下移動，然後左手拇指和中指抓住從右至左的第二堆牌。

12.接著，右手拇指將右至左的第三堆牌由下往上移動。

13.同時左手拇指和中指將抓住的
第二堆牌，放至左邊的第一堆牌的
上方，如圖。

14.然後，右手四指將右至左的第
一堆牌，往第二堆牌的右手拇指靠
緊。

15.靠緊後，右手食指將右至左的
第一堆牌撥開一半，如圖。

16.撥出一半後，右手將分開的兩
堆牌往下推。

17.移動到下方時，左手拇指和中
指抓住從右至左的第二堆牌。

18.接著，右手拇指將右至左的第
三堆牌，由下往上移至到右至左的
第二堆牌。

19.然後左手拇指和中指將抓住的第二堆牌，放至左邊的第一堆牌的上方，如圖。

20.接著，左手拇指將左邊第一堆牌往下推。

21.然後，右手的中指無名指和小指，將往下推的左邊第一堆牌抓住。

22.抓住後，左手拇指和中指抓住右邊的第一堆牌。

23.接著，右手拇指將左邊的第一堆牌，由下往上移動至中央。

24.移至中央後，如圖。

25.最後，再把牌合攏，即完成了不起的切牌法。

自動拉牌法

解說

1.左手拇指在上，其它四指在右側。

2.左手四指用力使牌彎曲，然後右手
拇指壓著牌面的左下角，如圖。

3.左手四指用力使牌彎曲後四指往下慢
慢移動，牌自然會往外彈出，右手拇
指只要由左至右劃個半圓即可。

4.完成自動拉牌法的另一個角度，如
圖。

四A集合

表演

1.現在我的手中有四張A。

2.首先的是黑桃A。

3.我們把它翻面蓋在牌面上。

4.接著的是紅心A。

5.同樣把它翻面蓋在牌面上。

6.然後是梅花A。

7.一樣的把它翻面蓋在牌面上。

37

8.最後一張紅磚A同樣把它翻
面蓋在牌面上。

9.現在從牌面發四張牌在桌
面上，這四張牌都是不一樣
的A。

10.然後再從牌面拿三張牌。

11.將三張牌放至其中一張A
的後面。

12.再從牌面拿三張牌並將
三張牌放至其中一張A的
後面。

13.以此類推，四張A後面
都加三張雜牌。

14.手指彈一下，說個咒
語，四張A就自然集合在
起子。

解說

1.準備七張牌，四張A和三張雜牌。

2.展現四張A時，三張雜牌背面朝上，並藏在第一和第二張A的中央。

3.先將左邊的第一張A移至左手的牌面。

4.再利用第二張牌，把它翻面蓋在左手牌面上。

5.以此類推，翻面蓋到只剩下一張A。

6.最後的一張A後藏了三張雜牌，要小心不要被發現牌的厚度。

7.接著,先將四張牌放至左手的牌面上。

8.然後再把第一張A翻面。

9.翻面後,大家會以為牌面的前四張是A。

10.再從牌面拿出三張牌。

11.大家會以為現在的三張牌是雜牌,事實上是三張A。

12.把三張A放至右邊第一張牌的後面,此時您要說一張A加上三張雜牌。

13.以此類推,四張A後面都加三張雜牌。最後手指彈一下,說個咒語,翻開右邊的牌,四張A就會自然集合在一起。

光速換牌

表演

1.現在我要表演的是光速換牌，首先請一位美女或帥哥抽一張牌。

2.這位美女抽到的是梅花老K。

3.我把梅花老K放在左手牌面的第一張。

4.右手的這張是紅心J，各位要張大雙眼看清楚喔！因為我的速度跟光速一樣快。

5.啾～各位有沒有看到什麼呀？

6.當大家回答沒有時，您就說～因為我的速度跟光速一樣快！你們當然看不到呀！說完同時翻開左手牌面的第一張，表示梅花老K已經不見了。

41

解說

1.首先請一位美女或帥哥抽一張牌。

2.這位美女抽到的是鬼牌。

3.我們把鬼牌放在左手牌面的第一張，並且告訴大家右手上的是紅心J。

4.說完將右手的牌靠在左手的牌面上，如圖。

5.接著，左手四指扣著右手牌，如圖。

6.然後左手四指將右手的牌往下抽。

7.抽的同時，右手拿著牌往前移動。

8.往前移動主要是分開大家的注意力。

9.最後問大家有沒有看到什麼變化？當大家回答沒有時，再翻開左手的第一張牌，即完成光速換牌。

吹牌神功

表演

1.現在我要表演的是吹牌神功，首先我的手中有四張牌，右手是黑桃，左手是紅心。

2.右手是黑桃，後面是紅磚，左手是紅心，後面是梅花。

3.各位看好我手中拿的是兩張紅色的A。

4.現在只要將兩張紅色的A靠在一起，再吹一口氣，紅色的A就會變成黑色的A了。

5.吹一口氣後，真的把紅色的A變成黑色的A了，是不是很神奇呢！

解說

1.先展示手中的四張牌。

2.雙手各拿一張紅色及黑色的牌。

3.接著,將雙手的兩張牌背對背靠緊,如圖。

4.然後把兩張紅色的A面對面,面對面時,雙手的拇指和食指互相抓住對面的牌。

5.然後吹一口氣的同時將牌抽至另一邊。

6.抽牌的時候,速度要快一點,不然很可能會被發現!

7.最後再把兩張黑色的A面對大家,表示已把兩張紅色的A變成黑色的A了。

快速整牌

表演

1.現在我要表演的是快速整牌，有多快呢？看了就知道了。

2.首先把牌翻成數字面。

3.再加一些背面。

4.以此類推，將牌一正一背的交雜一塊。

5.交雜一塊後，隨便從中央拿起一半的牌。

6.拿起後的右手是牌背，左手是數字面。

46

7.再隨便從中央拿起一半的牌，拿起後的右手是數字面，左手是牌背。

8.再次隨便從中央拿起一半的牌，拿起後的雙手都是牌背。

9.接著把牌放回去，現在大家可以相信我手中的牌，是相當混亂地！

10.大家記得我要表演的是什麼呢？沒錯！就是～快速整牌，有多快呢？我只要兩秒的時間一正一背的交雜一塊就能把牌整牌好！說完話後把牌打開，表示已快速整牌好了。

解說

1.先由左至右推出五到十張牌。

2.將五到十張的牌翻成數字面。

3.再拿五到十張的牌。

4.這次翻面是連之前的牌同時翻面。

5.以此類推的左右翻面,您會發現第一張的數字面會隨著翻面而變化。

6.當大家以為是一正一背的交雜一塊,其實是一半正一半背,整齊的放在一起。

7.然後從上半部拿起一半的牌，右手就會是牌背，左手則為數字面。

8.當從下半部拿起一半的牌，右手就會是數字面，左手則為牌背。

9.從牌的中央交叉點拿起的牌，雙手都會是牌背。

10.接著右手的牌，以背面朝上把牌放回去。

11.然後把牌翻成數字面，此時牌已整理好了。

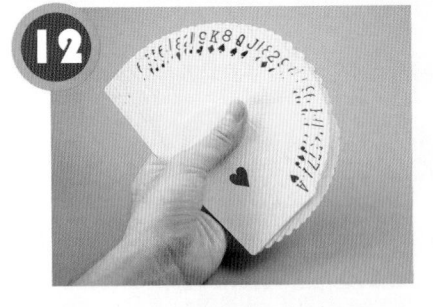

12.最後將牌展開，即完成快速整牌。

旋轉一段切牌法

解說

1.左手持牌，拇指在左，食指在上，其它三指在右。

2.拇指從牌的中央，往上推一半的牌。

3.接著，無名指將下半部的牌往上推。

4.推到無名指卡住上下半部牌的交叉點，如圖。

5.然後中指往下移。

6.接著，無名指往上推。

7.無名指往上推的時候，上半部的牌自然會往左旋轉。

8.往左旋轉後，食指會卡住上下半部牌的交叉點，如圖。

9.接著，食指離開右半部牌，右半部牌自然會往下掉。

10.最後拇指把左半部牌往右壓下，即完成旋轉一段切牌法。

旋轉二段切牌法

解說

1.左手持牌，拇指在左，食指在上，其它三指在右。

2.拇指從牌的中央，往上推一半的牌。

3.接著，無名指將下半部的牌往上推。

4.推到無名指卡住上下半部牌的交叉點，如圖。

5.然後中指往下移。

6.接著，無名指往上推，無名指往上推的時候，上半部的牌自然會往左旋轉。

7.往左旋轉後，食指會卡住上下半部牌的交叉點，如圖。此時拇指和食指扣住左半部牌的中央。

8.接著，食指將左半部牌的一半處撥開，如圖。

9.撥開後如圖，右上半部的牌自然會掉落中央。

10.最後拇指把左半部牌往右壓下，即完成旋轉二段切牌法。

雙手花式切牌法

解說

1.左手持牌，首先拇指把一半的牌往上推。

2.接著，把上半邊的牌翻倒在右手上。

3.然後左手四指將右手的牌往上頂。

4.往上頂後，雙手的牌背會朝上。

5.雙手持法如圖。

6.接著雙手拇指把一半的牌往上推。

7.然後雙手食指將下半部的牌往上推。

8.推到另一半部牌的上方後，如圖。

9.接著，雙手食指離開牌底，兩邊的牌
自然會落下，如圖。

10.落下後，雙手的無名指彎曲，並且
壓在牌面上。

11.接著雙手拇指將牌往下推，壓在無
名指的上面。

12.然後雙手的中指和小指壓住牌面，
同時雙手的無名指往前伸直。

13.雙手拇指扣起一半的牌，如圖。

14.扣起一半的牌後，雙手的中指和小指彎曲。

15.彎曲後的一半牌壓在下半部的牌面上。

16.接著雙手拇指將牌往下推。

17.往下推後，如圖。

18.再以圖1到圖4的方法往回推。

19.完成雙手花式切牌法。

換牌術

表演

1.現在我要表演的是換牌術，目前在我的左手牌面，是紅心7。

2.接著，右手蓋住紅心7，如圖。

3.右手離開左手牌面的紅心7，卻發現紅心7變成黑桃7了！

解說

1.先展示左手牌面，是紅心7。

2.接著，右手四指將紅心7往前。

3.然後右手掌心壓住黑桃7牌面。

4.壓住黑桃7牌面後,將黑桃7往後推。

5.接著,利用右手掌心力量,將黑桃7移至紅心7的上方。

6.當右手掌心壓住牌時,左手食指將紅心7往後推。

7.最後右手離開左手牌面,即完成換牌術。

數牌隱藏法

解說

1.現在我要教的是數牌隱藏法，我的手中有四張牌，只有右至左邊的第三張牌是數字面。

2.把牌合攏。

3.左手拇指先推一張牌移至右手並數1。

4.接著，右手把第一張牌移至左手下方。

5.然後左手拇指再推兩張牌移至右手，
但要小心第二張牌不能被看到，而且
看起來只有一張牌才行。

6.左手拇指推二張牌移至右手並數2。

7.左手拇指再推一張牌移至右手並數
3。

8.最後一張牌移至右手並數4，即完成
數牌隱藏法。

印刷術

表演

1.現在我要表演的是印刷術,目前在我的左手牌面,是紅心3。

2.我的右手拿的是刷子,只要輕輕的一刷,就會有所改變。

3.果然是名不虛傳的印刷術,既然可以把紅心3刷成梅花3,真的是太神奇了!不知道能不能將一佰元台幣,刷成一佰元美金???如可以的話···不就爽翻了嗎!

解說

1.左手數字面朝上,右手數字面朝右,雙手持牌法如圖。

2.左手四指壓住右手梅花3,右手將牌往左移動。

3.右手將牌移動到最左邊。

4.接著,左手將右手的梅花3,壓在左手紅心3的上面。

5.最後右手再將牌由左至右,即完成印刷術。

丟牌奇蹟表演

1.請觀眾抽走兩張牌,觀眾抽到的是黑桃A和紅心A。

2.將牌合攏後,左手拇指把一半的牌往上推。

3.如單手切牌法,拇指推到頂後,食指將下半副牌往上推到頂,上半副的牌自然會往下掉,如圖。

4.接著將觀眾抽的其中一張牌,放入下半副牌的牌頂。(表演時牌面是朝下放入的)

5.然後左手拇指將上半副牌往下推,並將抽出的一張牌,壓在牌的中央。

6.再重覆步驟2到5的方法,將最後一張抽出的牌壓在牌的中央,接著如圖。將牌由左至右,丟在桌上。

7.將牌分成兩堆，並丟在桌上，如圖。

8.將兩堆牌頂的牌翻開，最後竟然出現的是…不同時插入牌中的兩張牌，真的是丟的太巧了。

解說

1.展開牌，並請觀眾隨便抽走兩張牌。

2.將牌合攏，再把最後一張牌的左下角折個角，但不要太大，如圖。

3.左手拇指將牌的中央處外上推。

4.接著食指再將下半副牌往上頂，頂到上半副牌的上方。

5.食指離開牌底,使牌平躺在手心上。

6.再請觀眾將抽出的第一張牌正面朝下,放至下半副牌的牌頂,如圖。

7.接著拇指將上半副牌往下壓,此時放入的牌,是真的在牌的中央。

8.拇指將牌中央往下推,因之前有折角,所以很容易找到折角的位至。

9.接著食指將下半副牌往上推到頂,使上半副牌自然往下躺平。

10.然後拇指將上半副牌往下壓。

11.再從牌的中央往上推一半。

12.接著食指把下半副牌往上推到頂，
使上半副牌自然往下躺平。

13.再請觀眾把抽出的第二張牌，正面
朝下放至下半副牌的牌頂。

14.然後拇指將上半副牌往下壓，此時
兩張觀眾抽的牌，已同時一塊在牌的
中央。

15.拇指將牌有折角處的下
方往上推。

16.食指再從下半副牌的底
部往上推到頂，使上半副
牌自然往下躺平。

17.然後拇指將上半副牌往
下壓，此時觀眾所抽走的
兩張牌已在牌頂。

18.接著左手拇指按住第一張牌，右手
由左至右抽走半副的牌，如圖。

19.右手將抽走的半副牌，放在桌上。

20.右手再將左手半副牌拿起，並壓
在桌上的半副牌上方，此時觀眾的牌
在第一張和折角下的第一張牌。

21.左手拿起整副牌，從牌的中央可清
楚看見，折角處的位至。

22.如圖，手掌心由上而下。

23.由上而下後，折角處的上半副牌，
自然會往下掉。

24.接著由左至右，將折角處的上半副
牌，丟至桌上。

25.同樣由左至右，將最後半副牌，也
丟至桌上。

26.最後翻開兩推牌的第一張，一定會
是觀眾所抽的牌。

小訣竅

此魔術的關鍵在折角和單手切牌，
只要多練習，我相信您一定可以表
演的成功。

同夥分類

表演

1.手中拿著12張牌，J、Q、K各四張。

2.先拿起前兩張牌

3.翻成正面，並說出牌的花色和名稱，首先翻開的是紅心K和黑桃Q。

4.接著將牌翻回背面，並放至牌底。

5.再拿起前兩張牌，翻開的是紅心J和梅花Q，接著將牌放至牌底。

6.再拿起前兩張牌，翻開的是紅磚J和梅花K，接著將牌放至牌底。

7.再拿起前兩張牌,翻開的是黑桃K和紅磚Q,接著將牌放至牌底。

8.再拿起前兩張牌,翻開的是紅心Q和梅花J,接著將牌放至牌底。

9.再拿起前兩張牌,翻開的是黑桃J和紅心K,接著將牌放至牌底。

10.拿了六次兩張不同花色及數字的牌,共12張,拿在右手,左手拿著整副牌。

11.右手將12張牌放至左手整副牌的牌頂。

12.右手對著整副牌施法。

13.施法後，拿起前兩張牌。

14.將牌翻開後，竟然出現兩張同色的Q。

15.再拿起前兩張牌，翻開的是兩張同色的J。

16.再拿起前兩張牌，翻開的是兩張同色的K。

17.再拿起前兩張牌，翻開的是兩張同色的Q

18.再拿起前兩張牌，翻開的是兩張同色的J。

19.再拿起前兩張牌，翻開的是兩張同色的K，真的是太神奇了，竟然把12張不同顏色和數字、組合成相同的顏色和數字了。

解說

1.準備12張牌，J、Q、K各四張，順序排法如圖。

2.拿走左邊第一張K。

3.將K放至整副牌的牌頂。

4.接著把整副牌先放一邊，左手11張牌，但要跟觀眾說有12張牌，然後右手拿起前兩張牌。

5.再將兩張牌翻回牌面，並放至左手牌底，以此類推六次。

6.左手拿著整副牌，右手著11張牌。

7.右手將11張牌放至左手整副牌上。

8.最後將前12張牌翻開，即是已分類好的顏色和數字。

好事成雙

表演

1.大家好！我現在要表演的是紙牌魔術，有沒有人要洗牌或檢查的。

2.現在麻煩兩位同學，各抽一張牌，或指定想要的牌。

3.隨便選一張都可以。

4.女生選的是紅磚八。

5.男生選的是梅花A。

6.麻煩我在發牌時，任何一個地方叫停。

74

7.叫停後，數字面朝上，把妳的牌放上去。

8.接著把手上的牌放在紅磚八上。

9.整副牌拿起繼續發牌，同時請男生叫停，並且把手中的梅花A放下去。

10.同樣把手中剩下的牌放在梅花A上。

11.把整副牌拿起同時弄整齊。

12.把牌由左至右推開，此時會看到剛才同學所選的兩張牌。

13.接著把紅磚八和梅花A的上一張牌、兩張同時取出。

14.接下來就是見證奇蹟的時刻！

15.一副牌中只會有一對相同顏色的數字，所以兩人同時中獎真的是不可思議。

解說

1.當兩人選好牌時,或對方指定想要的牌時,再查看過程中,要把和對方相同數字及顏色的牌,一張牌放最前面,一張牌放最後面。

2.完成準備動作後,開始發牌,往下發三張後說～請妳任何一張叫停。

3.當女生放下牌後,因為手中的牌底,就是她的相同花色牌。

4.所以蓋下去時,就會剛好在女生牌的上面。

5.最早發牌時的第一張,就會是在底部。

6.所以這次再次放下,就會剛好是男生所選的相同花色牌。

7.把牌推開時,只要找出面朝上的上一張,將會是相同花色的牌了。

8.由於這機率不高,所以驚喜感也會提升。

杯子魔術

空杯來酒

表演

1.現在我要表演的是空杯來酒。

2.只要各位學會這招魔術，以後就不怕沒水喝了。

3.手帕移開後，空杯變出美酒，是不是很炫呢？

79

解說

1.事先準備兩個空杯，其中一個空杯裝七分滿的酒，再準備一條手帕。

2.裝七分滿個杯子，放在兩腳的中央並夾著。

3.開始表演時，先將杯子擦一擦，並且與觀眾聊天，引開注意力後，右手持空杯，左手去偷裝七分滿個杯子。

4.拿起裝七分滿個杯子時，須同手帕一起拿起，右手則將空杯移至兩腳的中央放下。

5.右手放下空杯後，順手拿起裝七分滿的杯子。

6.最後左手將手帕拉開，即完成空杯來酒。

猜一猜

表演

1.現在桌面上有三個空杯,和一張鈔票,等一下請一位觀眾,將鈔票放至任何一個空杯中,不過在放入空杯後,為了增加遊戲難度,有個遊戲規則,規則是!鈔票放至的空杯不動,其它兩個空杯則左右交換。

2.觀眾在放入空杯前,我是背對大家的,最後運用我的第六感,馬上能猜中您的牌。

解說

1.準備三個空杯和一張鈔票及一支原子筆。

2.原子筆在其中一個空杯做記號,如圖。

3.還有記號別做的太大,以自己看的見為主!先把有記號的空杯放中央,即可開始遊戲。

4.假如觀眾將鈔票放至中央的空杯裡。

5.觀眾須將左右兩邊的空杯交換。

6.交換後,只要看到記號空杯在中央,
鈔票一定是放至中央。

7.假如觀眾將鈔票放至右邊的空
杯。

8.觀眾須將左邊兩個空杯交換。

9.交換後,可以看到記號空杯從中央移
至左邊。

10.只要看到記號空杯在左邊，鈔票一定是放至在右邊的空杯中。

11.假如觀眾將鈔票放至左邊的空杯。

12.觀眾須將右邊兩個空杯交換。

13.交換後，可以看到記號空杯從中央移至右邊。

14.只要看到記號空杯在右邊，鈔票一定是放至在左邊的空杯中。

消失的瓶罐

表演

1.現在我要表演的是用瓶罐將硬幣壓扁。

2.為了怕瓶罐撞太用力而破裂傷到玉手，所以我在瓶罐外裹著紙張。

3.一～二～三‧‧‧碰‧‧‧一掌往下打。

4.手離開發現！瓶罐好像被我的無來神掌給壓扁子。

5.將紙張移開，奇怪？為什麼硬幣還在！對了‧‧‧今天要表演的不是用瓶罐將硬幣壓扁，而是將瓶罐變不見，很抱歉！我說錯了‧‧‧SORRY！

85

解說

1.準備一瓶飲料罐，一枚硬幣和一張紙，紙張大小依飲料罐而定。

2.雙手握緊並將紙張包住飲料罐。

3.雙手離開後，須看不見紙張中的飲料罐。

4.右手拿起飲料罐，展示桌上的硬幣。

5.雙手將飲料罐壓在硬幣上。

6.等待3秒後，右手再把飲料罐拿起。

7.拿起後，將飲料罐移至桌外兩腳的中央。

8.此時，左手觸碰著硬幣，並且與觀眾聊天，引開注意力後，將飲料罐移至兩腳的中央放下。

9.放下後，只剩下紙張和飲料罐的形狀。

10.接著，把紙張壓在硬幣上。

11.然後左手移動到紙張的上方。

12.用力的往下拍打。

13.手離開後，紙張扁了。

14.移開紙張發現硬幣還在，此時記得說～SORRY！今天要表演的不是用瓶罐將硬幣壓扁，而是將瓶罐變不見，很抱歉！我說錯了。

87

硬幣魔術

十元香菸

表演

1.現在我要表演的是十元香菸。

2.首先將右手的十元硬幣，放至左手。

3.各位要看清楚左手拿的十元硬幣是正面還是反面。

4.那現在是正面還是反面？

5.哈～哈～哈···答案是沒面的十元香菸！（這個笑話···會～不～會～太冷？）

6.最後張開右手，表示十元硬幣已消失了。

解說

1.準備一枚十元硬幣和一根香菸。

2.事先把香菸藏在右手中。

3.再拿起十元硬幣。

4.在拿起硬幣後，右手要放自然點，不要緊張。

5.接著，右手的十元硬幣，放至左手。

6.放至左手後，右手先離開左手，再到左手的前面。

7.然後左手拇指離開硬幣，硬幣則會自然落下。

8.落下後，左手五指的指尖抓住香菸。

9.抓住香菸後，右手離開左手。

10.最後張開右手，表示十元硬幣消失，即完成十元香菸。

法式落下

表演

1.現在我的右手有一枚硬幣。

2.我將硬幣放至左手。

3.現在我的右手中沒有東西。

4.接著，右手抓住左手的硬幣。

5.抓住左手的硬幣後，右手離開左手。

6.猜猜看？現在左手的硬幣是正面還是反面。

7.最後張開右手，表示十元硬幣已消失了。

解說

1.首先右手拇指和食指拿著硬幣，左手則張開，手心朝上。

2.右手將硬幣放至左手的指尖拿著。

3.左手的指尖拿住硬幣後，右手離開左手並張開右手，表示右手中沒有東西。

4.接著，右手四指緊靠，拇指移至左手硬幣的下方。

5.然後左手拇指離開硬幣。

6.離開硬幣後，硬幣則會自然落下。

7.接著，右手假裝握著硬幣。

8.然後右手握拳並離開左手，視線則看著右手。

9.左手比著右手。

10.最後張開右手，表示硬幣已消失，即完成法式落下。

隧道竊幣法

表演

1.現在我要表演的是硬幣滾動。

2.為何要學硬幣滾動呢？

3.為了不想肢體老化，所以・・・。

4.各位可能覺得硬幣滾動很簡單！不過・・・您要試過才知它的難度。

5.即然有人覺得硬幣滾動很簡單！現在我就玩個難一點的。

6.看好喔！我要把硬幣放進拳眼中。

7.放進拳眼中了，看到沒？

8.我再把硬幣擠進去一點。

9.很強吧！我把硬幣放進拳眼中了。

10.什麼・・・？說我把硬幣放進拳眼中，是小兒科的把戲，而且很無聊！

11.大家別急，把硬幣放進拳眼中的表演，也許很無趣，不過～把拳眼中的硬幣變不見，這樣夠帥吧！

解說

1.不會硬幣滾動的人，可以去除硬幣滾動，直接從後半段開始。

2.首先右手拇指和食指拿著硬幣，左手則握拳，拳眼朝上。

3.右手食指將硬幣擠入拳眼中。

4.接著,右手食指彎曲。

5.彎曲後,食指扣著硬幣拉起。

6.拉起後,右手拇指夾住硬幣,如圖。

7.夾住硬幣後,右手五指緊靠伸直,手背朝上及離開左手。

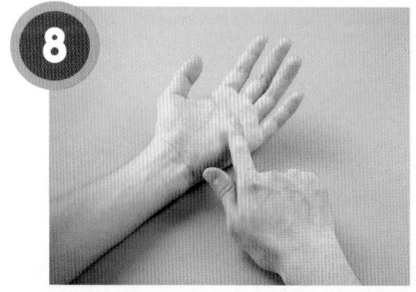

8.最後張開左手,表示硬幣已消失,即完成隧道竊幣法。

自由落體

表演

1.現在我的右手有一枚硬幣。

2.我將硬幣放至左手。

3.現在我的右手中沒有東西。

4.接著,右手抓住左手的硬幣。

5.抓住左手的硬幣後,右手離開左手。

6.猜猜看？現在左手有幾枚硬幣呢？

7.這位小姐猜兩枚，那位辣妹猜一枚，
錯！都不對，答案是沒有硬幣。

解說

1.首先右手拇指和食指拿著硬幣，左手
則張開，手心朝上。

2.右手將硬幣放至左手的指尖拿著。

3.左手的指尖拿住硬幣後，右手離開左
手。

4.然後張開右手，表示右手中沒有東
西。

5.接著，右手四指緊靠，並移至左手硬
幣的前面。

6.然後左手拇指離開硬幣，離開硬幣
後，硬幣則會自然落下。

7.接著，右手假裝握著硬
幣，然後握拳並離開左
手，視線則看著右手。

8.左手比著右手。

9.最後張開右手，表示硬幣已消失，
即完成自由落體。

硬幣穿臂法

表演

1.展現手中的硬幣,並說等會兒我要將硬幣塞進我的手臂中。

2.但是,在塞進手臂前,要將硬幣稍為磨一磨,待會兒比較容易放進手臂中。

3.左手拿起硬幣,往右手手臂壓。

4.左手離開右手,發現硬幣還在右手臂中。

5.再將硬幣拿起,在桌上磨一磨,並說上次不成功是因為忘記唸咒語,這次我會記得唸的。

6.將硬幣再次至於右手臂,並說咒語(我是大帥哥)後,手指平壓在右上臂。

7.左手離開手臂，硬幣竟然真的不見了。

8.展示雙手，表示真的塞進手臂了。

解說

1.第一次和第二次在桌上磨硬幣時，
動作須相同，如圖。

2.磨硬幣後,第一次硬幣拿在左手,第二次則須在右手。

3.第一次和第二次將硬幣塞進右手臂的動作須相同,如圖。

4.事實上,在第二次左手將硬幣塞進右手臂時,硬幣已在右手上,因觀眾的注意點在左手,所以右手可直接放在脖子上,並不會被發現。

小訣竅

這招硬幣魔術,本人非常喜歡,因為每次表演後,大家的眼睛都看傻了,那種驚訝的表情,使我很有成就感,希望大家也能享受到變魔術的樂趣!

鈔票魔術

空手變鈔票

表演

1.現在我要表演的是空手變鈔票，各位看一下我的雙手中有沒有東西。

2.再看一下我的左手袖口有沒有藏東西。

3.右手袖口呢？

4.各位看的很清楚，我的雙手及袖口並沒有藏東西！

5.因為我是魔術師，所以空手也能變出鈔票來。

解說

1.首先將鈔票往左對折一半。

2.再將面向自己的一半，往右對折一半。

3.接著，將面向外面的一半，往右對折一半。

4.折好後的形狀如圖。

5.最後再往上對折一半即可。

6.把折好的鈔票放在袖子的中央。

7.左手抓著衣服和鈔票往內折一圈。

8.再往內折一圈。

9.如圖,雙臂彎曲即可開始表演。

10.先展示左手袖口沒有藏東西。

11.再展示右手袖口,左手在拉袖子的時候,順手去偷鈔票。

12.拿到鈔票後,雙手合起,右手在左手的前方。

13.右手將鈔票撥開。

14.雙手各抓一邊拉開,即完成空手變鈔票。

複製鈔票

表演

1.現在我要表演的是複製鈔票。

2.各位看一下我的手中只有一張鈔票。

3.現在我將鈔票對折。

4.折到像正方形為止。

5.各位不知道有沒有聽說過～磨擦生熱～。

6.我相信一定有人聽說過。

7.但是！有沒有人聽說過～磨擦生鈔票～。

8.我猜大家一定沒有聽說過。

9.但···有沒有聽說過，並不重要。

10.重點是！剛才經過我的磨擦，真的生出鈔票了。

解說

1.事先準備兩張鈔票。

2.將鈔票往左對折再對折。

3.再往下對折。

4.同個方法再折一張鈔票。

5.把一張鈔票藏在脖子後。

6.左手在磨擦右手臂時,右手去偷鈔
票。

7.當左手要將鈔票交給右手時,右手已
藏了一張。

8.左手將鈔票交給右手。

9.此時右手已有兩張鈔票。

10.右手磨擦好左手手臂後，如圖雙手拿著鈔票。

11.接著，雙手將鈔票分開。

12.分開後再將鈔票打開，即完成複製鈔票。

鈔票氣功

表演

1.我現在表演的是～鈔票氣功。

2.你叫我拿筷子要幹嘛？

3.麻煩妳把筷子握緊！不要放～

4.先把鈔票對折，這樣鈔票才不會破。

5.全神貫注在筷子上，鈔票一上一下兩次，就用力往下劈。

6.結果…筷子真的斷了，但鈔票沒破。

7.哥哥你好厲害唷！

8.沒什麼啦～哥哥有練過中國功夫！

解說

1.鈔票對折時，食指伸直在鈔票的側面，剛好觀眾看不到的地方。

2.表演結束時，要保持笑容，不能有痛的感覺，有時筷子比較硬，打斷時會有一點點痛！由上往下打時，要一氣呵成，不能怕痛，這樣筷子打了很多次才斷的話，表演效果就會扣分。

橡皮筋魔術

井字逃脫

表演

1.現在我要表演的是井字逃脫。

2.各位看一下我的手中只有兩條橡皮筋。

3.我把一條橡皮筋放入另一條橡皮筋和虎口間。

4.大家應該有清楚的看見，橡皮筋的井字交叉，不太可能逃脫才對。

5.這位小甜甜說的很對！橡皮筋的井字交叉，不太可能逃脫，不過..這兩條橡皮筋有跟大衛考伯菲學過穿牆術，所以要逃脫井字交叉，太容易了。

解說

1.事先準備兩條橡皮筋。

2.將右手的橡皮筋，放入左手橡皮筋的虎口間。

3.右手的橡皮筋先往左手的食
指方向拉。

4.再往橡皮筋的中央拉,如
圖。

5.接著,放回橡皮筋。

6.右手再次的拉橡皮筋時,是個重要關鍵!左手的中指壓緊食指上的橡皮筋。

7.然後往後拉到底,右手食指自然會跑進圖中的圈圈中。

8.然後往回靠,同時右手拇指和食指撐開橡皮筋,如圖。

9.接著,右手中指放回橡皮筋,並做磨擦的動作。

10.最後雙手離開,即完成井字逃脫。

斷筋還原

表演

1.現在我要表演的是～拔斷橡皮筋。

2.別以為拔斷橡皮筋很簡單，帥哥我可是練過的。

3.各位看一下！我手中的橡皮筋，已被我拔斷。

4.也許有人會認為，力大的人，都能拔斷橡皮筋。

5.小美人妳說的沒錯，力大的人，都能拔斷橡皮筋。

6.不過···力大的人，不一定能將拔斷的橡皮筋還原。

解說

1.事先準備一條橡皮筋。

2.右手的食指如圖,將左手的
橡皮筋往下拉。

3.接著,右手的拇指和食指,如圖捏緊
橡皮筋。

4.左手捏緊橡皮筋後,右手撐開橡皮
筋,即可開始表演。

5.左手不動，右手靠緊左手如圖。

6.假裝拔斷橡皮筋，用力分開自然會有拔斷的聲音。

7.接著，左手拔斷處交至右手後放開。

8.然後左手的拇指和食指撐開橡皮筋，右手則先不放開。

9.在唸完魔咒後，右手再放開，即完成斷筋還原。

繩子魔術

三繩奇數

表演

1

1.現在我要表演的是～三繩奇數，首先我手中有三條不一樣長的繩子。

2

2.然後把下面三條繩頭，往上拿起。

3

3.接著，從六條繩頭中，選三條繩頭並抓住。

4

4.然後把所選的三條繩頭，往下拉，結果三條繩子竟然變成一樣長。

解說

1.事先準備三條不一樣長的繩子，並拿在左手。

2.然後把下面三條繩頭，往上拿起，拿起時最長的要和最短的繩子交叉。

3.接著，從六條繩頭中，選中等的一邊繩頭，和最長的兩邊繩頭，共三條繩頭往下拉即可。

4.往下拉後，三條不一樣長的繩子，就會一樣長了。

5.三繩奇數在剪繩子大小時，只要最長的和最短的繩子交叉如圖，就等於中等繩子的長度。

交叉打結法

解說

1.事先準備一條70公分以上的繩子。

2.雙手交叉,右手在上。

3.然後右手往下伸入手臂中,如圖。

4.接著,右手食指和中指夾住桌上的繩子。

5.然後左手再往下伸出手臂外，食指和中指夾住桌上的繩子。

6.雙手往外伸出。

7.雙手往外伸出時，雙手的食指和中指，要夾緊繩子。

8.最後再拉開，繩子自然就會打結了。

哈啾～打結

表演

1.現在我要表演的是～哈啾～打結。

2.為什麼叫做哈啾～打結呢？

3.因為當我打噴嚏的時候，兩邊的繩子自然就會打結了。

解說

1.事先準備一條70公分的繩子。

2.右手的繩頭朝自己，左手的繩頭朝外面。

125

3.如圖，左手的食指和中指夾住右手的
繩子。

4.接著，右手的食指和中指夾住左手的
繩子，如圖。

5.雙手的食指和中指夾
緊兩邊的繩子。

6.然後往外拉開。

7.拉開後，即完成哈啾～打結。

穿針引線

解說

1.事先準備一條70公分的繩子。

2.將繩子放至左手虎口上,如圖。

3.拿起右邊較長的繩子,
由外往內繞一圈。

4.再由外往內繞兩圈。

5.如圖,將右邊的繩子圍個圈。

6.接著，右手拿起左邊較短的繩子，準備穿進洞口中。

7.結果・・・一穿就進洞口中了。

8.在日本唱歌的寶兒說：洞那麼大當然一下子就進去了，於是我把洞口縮的很小。

9.縮小後，在日本唱歌的寶兒又說：洞那麼小，如果你有辦法穿的過，我就嫁給你，當你的小寶貝。

10.當時在台灣變魔術的韓森，聽了後···彷彿變成第四界的超級塞亞人，戰鬥力超強！眼睛一閉～啾···連看都不看，就穿進小洞裡了。

11.穿針引線的重要關鍵在拿繩子時，要拿左邊較短的繩子，只要往前伸，不論洞口縮的多小，都能穿過。

剪繩還原

表演

1.現在我要表演的是～剪繩還原。

2.首先把繩子的中央剪斷。

3.大家應該有清楚的看見，繩子的中央已被我剪斷，不過我有潔癖，一定要剪的整齊才行。

4.剪的差不多了，撒點魔術粉，看有何變化。

5.沒想到魔術粉如此的好用，被我剪斷的繩子，竟然還原了。

解說

1.事先準備一條70公分的繩子，和一條12公分的繩子，及一把剪刀。

2.表演前，左手握住繩子方法，如圖。

3.拿起剪刀，準備剪繩子。

4.剪刀從左手拳眼上方的繩子，剪一半。

5.剪一半後，如圖。

6.再剪一小塊繩子。

7.一直剪到繩子結束為此。

8.剪好後，再假裝撒點魔術粉。

9.最後將繩子拉開，即完成剪繩還原。

手指魔術

手掌翻正法

表演

1.右手伸直，拇指朝上，四指合攏。

2.接著右手翻面，拇指朝下，四指合攏。

3.左手往右翻成背面，由左下至右上。

4.雙手合攏，拇指朝下。

5.雙手翻正，拇指朝上。

解說

小訣竅

各位如無法翻正，是正常的，看了解說您就能明白！

1.表演開始，右手伸直，四指合攏，拇指先朝上，再翻面朝下。

2.右手往右翻成背面，由左下至右下。

3.雙手合攏，拇指朝下。

4.接著左手離開右手,右手則保持不變。

5.此時左手再度由左下至右上,但左手在翻成背面時,是往左翻成背面的。

6.雙手合攏,剛才左手離開,是為了假裝教導大家正確的方法,事實上是為了趁機往左翻成背面。

7.雙手翻正,拇指朝上,自然可順利成功。

小訣竅

此魔術可是大名鼎鼎的大衛考伯菲,每次表演的一項手指魔術。希望大家也能感受到大衛魔術的魅力。

假折手指法

表演

1.伸出左手，手心朝上，五指張開。

2.右手把中指用力往下折，此時會發生巨響。

小訣竅

千萬不要真的折！會很痛的，先看解說再折吧！

解說

1.右手在折左手中指時，不要折太用力，往下壓的時候，右手拇指和中指捏緊。

2.接著拇指出力往上撥動，中指則往內取回，此時因出力的大小來決定聲音的大小，表演效果要好，得多出點力才行。

拇指分離法

表演

1.右手食指和拇指握住左手拇指。

2.接著往內折。

3.此時的左手拇指竟然被⋯⋯移動了！

4.還好！最後還能復原，不然可慘了。

解說

1.左手拇指朝下，右手拇指和食指放在左手拇指兩側。

2.接著右手拇指和食指，將左手拇指夾住。

3.然後左手拇指收回，右手保持不變。

4.左手保持不變，右手由上往下移動，拇指也不停的動。

5.離開左手的時間不能太長，約2～3秒即可回到原點。

6.最後左手拇指，再度伸入右手的拇指和食指中即可。

食指消失法

表演

1.左手伸直，面向觀眾。

2.右手握左手上方食指。

3.右手握拳，由左至右，此時左手食指竟然消失了。

4.右手再次握住左手上方食指。

5.在由左至右時，食指又出現了。

解說

1.左手食指消失時，正面手掌心須水平
對著觀眾。

2.左手背面的隱藏法如圖，食指彎曲，
壓在中指的中央即可。

小指消失法

表演

1.左手伸直，面向觀眾。

2.右手握住左手下方小指。

3.右手握拳，由左至右，此時左手小指竟然消失了。

4.手還可以張開，證明確實不見了。

5.接著右手到左手的下方。

6.再次握住左手小指。

7.在由左至右時,小指又出現了。

 小訣竅

您覺得是不是很神奇呢?

解說

1.左手小指消失時,正面手掌心須水平對著觀眾。

2.左手背面的隱藏法如圖,小指彎曲,壓在無名指的中央即可。

 小訣竅

手指魔術很簡單,又不用道具,各位朋友,您一定要學會,相信在表演時,會得到很多掌聲的。

142

無敵大拇哥

表演

1.我是傳說中⋯少林功夫之無敵大姆哥的唯一傳人，我擁有刀槍不入的神功。

2.是這樣嗎？哪就讓我來試試你的大姆哥是不是真的如此⋯

3.我也要來試試，是不是真的刀槍不入。

4.刀槍能不入，叉子應該也不會怎樣吧⋯？

143

5.為了美觀、所以大姆哥包上了衛生紙，但你們這三人也太狠了吧…。

6.好險沒有丟少林的臉，大姆哥一樣神勇。

解說

1.準備工具：紅蘿蔔（像姆指的）、叉子、面紙、竹子、針。

2.先把紅蘿蔔上方如姆指大小弄斷，再用兩張衛生紙包住紅蘿蔔，半握拳中、姆指放在紅蘿蔔後下方。

3.表演時，最好是自己拿東西插入紅蘿蔔上，因為別人可能會不小心插到你的手。

小訣竅

這個魔術要非常小心，不要玩的過火，雖然插在紅蘿蔔上很安全，但不怕一萬只怕萬一，一切安全至上。

144

火柴盒魔術

會生小孩的火柴盒

表演

1.打開火柴盒，火柴盒中只有兩根火柴。

2.把火柴盒合攏，並且左右搖動。

3.再打開時，竟然多了一根火柴。

解說

1.準備三根火柴和一個火柴盒。

2.取出一根火柴，再將盒子放回中間。

3.一根火柴從火柴盒後面插入一半。

4.火柴盒拉開到看不見第三根火柴為
止。

5.把火柴盒合攏,並且左右搖動。

6.在搖動時,第三根火柴自然而然就會
掉入盒中了。

自動升起的火柴盒

表演

1.在手中握著火柴盒。

2.右手對著火柴盒施魔法。

3.此時火柴盒竟然自動升起。

4.而且越升越高。是不是很怪呀！

解說

1.準備一盒火柴和一條橡皮筋。

2.如圖,橡皮筋圍著火柴盒四周。

3.將盒子往內壓,直到完
全合攏。

4.合攏時,因橡皮筋的彈力很強,所以
手指要按緊。

5.右手在對火柴盒施法時,左手再慢慢
鬆放,此時火柴盒就會自然升起了。

香菸魔術

手心消菸法

表演

1.準備一枚硬幣和一根香菸。

2.左手心朝上,硬幣放至四指中央,右手抓著香菸,由下而上。

3.再由上而下,並說等一下我將會把香菸穿過硬幣。

4.將香菸再度由下而上。

5.再次由上而下時，右手的菸好像不見了。

6.當右手張開時，香菸竟然真的不見了。

解說

1.當香菸再度由下而上時，菸就順手放耳朵上，再次由上而下時，右手的菸當然就消失了。

小訣竅

表演時記得要側面面對觀眾，不然就穿梆了！

耳入鼻出法

表演

1.右手拿著香菸。

2.往右耳塞入。

3.最後竟然從鼻子出來。

解說

1.香菸塞入耳朵內時,事實上還在手上。

2.拇指離開香菸,食指和無名指夾香菸。

3.右手夾著離開耳朵,此時別人會以為香菸真的進入耳朵內了。

4.接著把手頂著鼻子,如圖。

5.用拇指往上推,感覺上真的是從鼻子跑出來的。

自動上升法

表演

1.左手張開，右手拿著香菸。

2.接著右手將香菸拿起，並由上而下，
往左手手掌心壓下。

3.右手將香菸壓到底。

4.右手離開左手，左手保持不變。

5.左手手指一比，香菸就自動的往上
升。

解說

1.左手張開，右手手指拿著菸濾嘴處。

2.右手拿著香菸，由上而下，左手手指捏著點菸處。

3.接著右手將香菸壓到底，香菸的位至在食指和無名指的中央。

4.右手四指合攏，背對觀眾並離開左手。

5.此時觀眾會猜測香菸在哪隻手。左手拇指頂住香菸的下半部。

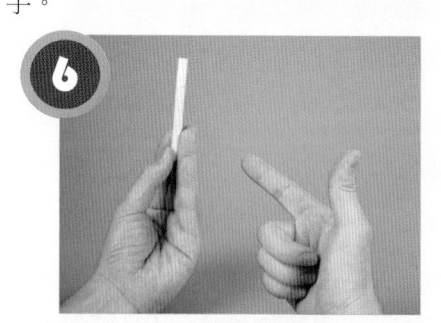

6.接著往上推，香菸自然會往上升。右手拇指在往上推時要注意角度，不能讓別人看到拇指移動的樣子。

拇指夾菸法

表演

1.左手張開，右手食指和中指夾著香菸。

2.雙手由正面翻成背面。

3.雙手背對觀眾，左手張開，右手在左手的下方。

4.左手握著右手中指和食指上的香菸。

5.將香菸拿起，並離開右手。

6.左手由拳背翻成拳面。

7.左手張開，香菸竟然消失了。

解說

1.右手食指和中指夾著香菸,到左手
的下方。

2.左手保持不變,右手半握拳。

3.接著,右手拇指夾著香菸濾嘴處。

4.右手拇指夾著香菸,食指和中指伸
直。

5.然後,左手握住右手食指和中指。

6.左手握拳離開右手此時一般人只會看
著左手,不會注意到右手,接著左手
翻面並張開即完成拇指夾菸法。

拇指背出菸法

表演

1.雙手張開，表示手中沒有任何東西。

2.雙手四指合攏，雙手四指的指尖觸碰在一起。

3.雙手移開，竟然出現了一根香菸。

解說

1.雙手正面展現沒有任何東西時，香菸的隱藏位至在左手，右手拇指同時壓著香菸和左手拇指指甲處，香菸則須水平對著觀眾，要表演時，最好看著鏡子多練習幾次，要秀給別人看時，才不會穿梆。

2.雙手四指合攏。

3.右手拇指將香菸往右推。

4.接著左手拇指從香菸下方移至上方。

5.最後再將香菸拉出，即完成拇指背出菸法。

拇指背藏菸法

表演

1.展示手中有一根香菸。

2.雙手四指和香菸以水平面對
觀眾。

3.雙手四指合攏。

4.雙手張開，香菸竟然不見了。

解說

1.右手手指尖拿著香菸濾嘴處。

2.雙手同時拿著香菸,並且以水平面對
著觀眾。

3.接著,左拇指從香菸上方移
至下方。

4.再來雙手合攏時,右手拇指將香菸推
至左手拇指後方。

5.最後再展開雙手,即完成拇指背藏菸
法。

菸落消失法

表演

1.展現手中有一根香菸。

2.右手將香菸拿起，並由上而下，往左手手掌心壓。

3.右手將香菸壓到底。

4.右手離開左手，左手保持不變。

5.左手張開，香菸竟然不見了。

解說

1.展示右手拿著一根香菸。

2.左手成捏物狀，右手將香菸拿起並放進左手心中。

3.右手在由上往下壓時，不要壓到底，剩下約2～3分時，將香菸往右壓。

4.接著，將香菸移至右手手掌心上，並離開左手。

5.最後再展開左手，表示消失，即完成菸落消失法。

握菸消失法

表演

1.展示手中有一根香菸。

2.左手放到香菸的上方。

3.左手將香菸握住。

4.握住後，翻面。

5.最後張開左手，香菸竟然不見了。

解說

1.右手持香菸，左手張開，四指合攏。

2.左手到右手香菸的上方，並蓋住香菸。

3.左手在握住香菸前，右手中指伸直到香菸的上方。

4.接著將香菸往回扣，如圖。

5.在做完扣回香菸動作後，左手才握拳。

6.張開左手，表示消失，即完成握菸消失法。

香菸分裂法

表演

1.左手持著一根香菸。

2.雙手同時拿著一根香菸。

3.雙手離開時,香菸竟然變
成兩根了。

解說

1.左手先持著一根香菸。

2.右手準備取走左手的香菸,同時右手
中已隱藏了一根香菸。

167

3.右手將左手香菸取走後，左手張開。

4.接著左手再取回右手的香菸，同時將手中藏的那一根香菸移至左手。

5.本來右手是拿著上方的香菸，現在改拿著下方的香菸。

6.右手在拿起下方的香菸時，兩根香菸對齊，並以水平對著觀眾。

7.最後再將兩根香菸分開，在感覺上會很像一根分裂成兩根。

拿不完的菸

表演

1.左手拿著香菸。

2.將香菸由上方轉為下方。

3.左手握住香菸,右手到左手旁邊。

4.右手在指著左手時,左手中的香菸會自動升起。

5.右手去將左手中的香菸取走。

6.取走後,左手保持不動。

7.接著右手將取走的香菸放入口袋。

8.然後，右手再度到左手的旁邊。

9.右手再次指著左手時，竟
然又冒出了一根香菸。

解說

1.左手拿著菸的濾嘴處。

2.將香菸由上方轉向至下方。

3.左手握住香菸，此時看不到香菸，手背面對觀眾。

4.右手指著左手時，左手拇指將香菸往外推，別人會以為是自動升起。

5.接著右手藏一根香菸，至左手的旁邊。

6.右手在取走左手中的香菸時，右手藏的那一根香菸，同時放進左手中。

7.右手取走左手中的香菸後，左手握著香菸，但不能被發現已藏了一根香菸。

8.接著右手將左手中取來的香菸，放入口袋。

9.事實上，手是有進入口袋，但是香菸仍然在手中。

10.右手再次到左手的旁邊。

11.當右手指著左手時，左手拇指再次將香菸往外推，此動作重覆做，即可有拿不完的菸。

隔空取菸法

表演

1.右手五指張開，手掌心面對觀眾。

2.如圖，四指握拳，食指指著前方。

3.右手再次五指張開。

4.當再次握拳時，竟然出現了一根香
菸。

5.將出現的香菸，塞進食指和中指的中
間。

6.左手夾著香菸不動，右手五指張開，
手掌心面對觀眾。

173

7.如圖，四指握拳，食指指著前方。

8.右手再次五指張開。

9.當再次握拳時，竟然又冒出一根香菸。

10.將冒出的香菸，塞進中指和無名指的中央。

11.右手再次五指張開，左手夾著兩根香菸不動。

12.右手豐指握拳，食指指著前方。

13.右手再度五指張開。

14.當再度握拳時,竟然又變出了一根香菸。

15.將變出來的第三根香菸,塞進無名指和小指的中間。

16.左手夾著三根香菸保持不動,右手再次五指張開。

17.如圖,四指握拳,食指指著前方。

18.右手再次五指張開。

19.當再次握拳時，竟然又變出了一根香菸。

20.再將變出來的第四根香菸，塞進拇指和食指的中間。

21.左手保持不變，右手手掌心翻成背面，表示背面沒有藏香菸。

解說

1.準備四根香菸和一個尖頭鐵片。

2.左手拿起一根香菸，右手拿著尖頭鐵片。

3.插入的方法,如圖。

4.將組合好的香菸,套在右手食指上,如圖。

5.右手正面張開時,注意食指須水平對著觀眾。

6.左手藏三根菸的方法,如圖。

7.左手背對觀眾時,持法如圖。

8.表演開始!如圖,左手先藏三根香菸,右手五指張開,手掌心面對觀眾。

9.左手保持不動，右手四指握拳，只有食指指著前方。

10.右手五指再次張開。

11.當再次握拳時，香菸自然會在食指和中指間。

12.右手到左手背後，先將食指和中指間的香菸推出。

13.在推出時，右手食指如圖。將香菸藏到背後。

14.香菸藏好後，右手位至移到左手前方，然後五指張開，成水平狀。

15.左手食指和中指夾著一根香菸,保持不動,右手四指握拳,只有食指指著前方。

16.左手保持不動,右手再次五指張開。

17.當右手再次握拳,香菸自然會出現。

18.右手到左手背後時,先將中指和無名指間的香菸推出。

19.在推出時,右手食指如圖,將香菸藏到背後。

20.香菸藏好後,右手位至移到左手前方,然後五指張開,成水平狀。

21.左手夾著兩根香菸保持不動，右手四指握拳，只有食指指著前方。

22.右手五指再次張開。

23.當右手再次握拳時，香菸自然會出現。

24.右手到左手背後時，先將無名指和小指間的香菸推出。

25.在推出時，右手食指如圖，將香菸藏到背後。

26.香菸藏好後，右手位至移到左手前方，然後五指張開，成水平狀。

27.左手夾著三根香菸保持不動,右手四指握拳,只有食指指著前方。

28.右手五指再次張開。

29.當右手再次握拳時,香菸自然會出現。

30.右手到左手背後時，將食指上的尖頭鐵片和香菸取下，並且塞進拇指和食指的中間。

31.接著，右手離開左手，並到左手的前方。

32.最後將右手翻面，表示手中沒有藏任何東西。

小訣竅

此魔術尖頭鐵片的製作過程很重要，千萬要小心，不要割傷了自己，如果自己不會做道具，可到魔術商店購買！

橡皮筋魔術

一條左右移位法

表演

1.左手的食指和中指套著一條橡皮筋。

2.左手半握拳。

3.左手再張開時，橡皮筋竟然
跑到無名指和小指上。

4.左手再次半握拳。

5.當左手再次張開時，橡皮筋
竟然又套在食指和中指上。

解說

1.一條橡皮筋先套在左手的食指和中指上。

2.在半握拳時，拇指先將橡皮筋撐起，然後四指彎曲，伸入橡皮筋中。

3.拇指離開橡皮筋。

4.五指伸直，橡皮筋自然會從食指和中指，跑到無名指和小指去。

5.接著，拇指伸入橡皮筋中。

6.然後，往外撐開，如圖。

7.撐開後，四指彎曲，
插入橡皮筋中。

8.拇指離開橡皮筋。

9.五指張開、伸直，橡皮筋自然會跑回
原點。

一條左右逃離法

表演

1.先將一條橡皮筋套進食指和中指中，再拿一條橡皮筋，如圖。

2.右手離開左手，左手四指合攏。

3.接著，左手半握拳。

4.左手再張開時，橡皮筋竟然跑到無名指和小指中。

5.左手再次半握拳。

6.當左手再次張開時，橡皮筋竟然又套回食指和中指了。

187

解說

1.拇指伸入橡皮筋中。

2.將橡皮筋撐起。

3.撐開後，四指彎曲，插入橡皮筋中。

4.拇指離開橡皮筋。

5.五指張開、伸直，橡皮筋自然會從食指和中指，變到無名指和小指中。

6.接著拇指再次插入橡皮筋中。

7.再將橡皮筋撐開,並往左移動。

8.四指彎曲,插入橡皮筋中。

9.拇指離開橡皮筋。

10.五指再次張開、伸直,橡皮筋自然會從無名指和小指中,變到食指和中指上。

小訣竅

逃離法和移位法的玩法是相同的,逃離法只是加上一條圍牆,使觀眾在視覺上產生錯覺及困難度。

兩條左右移位法

表演

1.左手食指和中指套著紅色橡皮筋，無名指和小指則為白色橡皮筋。

2.左手半握拳，並請大家記好，紅色和白色橡皮筋的位至。

3.五指張開、伸直，紅色和白色橡皮筋的位至，竟然互換了。

4.左手再次握拳，同樣請觀眾記好橡皮筋的位至。

5.當再次五指張開伸直時，兩色的橡皮筋位至，竟然又換回原樣了。

解說

1.左手食指和中指套著紅色橡皮筋，無名指和小指則套著白色橡皮筋。

2.左手拇指同時放進兩條橡皮筋中。

3.然後將橡皮筋撐開，撐開後，四指彎曲，並伸入兩條橡皮筋中。

4.接著，拇指離開橡皮筋。

5.然後，五指張開伸直，兩條橡皮筋自然會互換。

6.左手拇指再次放進兩條橡皮筋中，並往左撐開。

7.撐開後，四指彎曲，並伸入兩條橡皮筋中。

8.接著左手拇指離開橡皮筋。

9.五指再次張開伸直，兩條橡皮筋自然會互換成原來的顏色。

小訣竅

兩條和一條左右移位法的差別，在多了一條和撐開時增加了難度。

兩條左右逃離法

表演

1.左手食指和中指套著黃色橡皮筋,無名指和小指則套著紅色橡皮筋,四指上方則圍著白色橡皮筋。

2.左手半握拳,並請大家記好,黃色和紅色橡皮筋的位至。

3.當五指張開伸直時,兩條橡皮筋竟然衝出白色橡皮筋的圍牆,並互換了顏色。

4.左手再次半握拳,同時再請觀眾記好橡皮筋的位至。

5.當左手再次五指張開伸直後,兩條橡皮筋位至,竟然又變回原樣了。

解說

1.左手食指和中指套著黃色橡皮筋，無名指和小指套著紅色橡皮筋，四指上方則圍繞著白色橡皮筋。

2.左手拇指伸進兩條橡皮筋中。

3.將橡皮筋撐開，四指彎曲，並且伸進兩條橡皮筋中。

4.拇指離開橡皮筋。

5.五指張開伸直,兩條橡皮筋自然會互換顏色。

6.接著,拇指再次伸進兩條橡皮筋中,並撐開。

7.撐開後,四指彎曲,並且伸進兩條橡皮筋中,接著拇指再離開橡皮筋。

8.最後,五指再次張開伸直,兩條橡皮筋自然會換回原樣了。

小訣竅

一條、兩條左右移位法和逃離法,玩法差不多,但越多條,視覺效果上會加分。

吸筋大法

表演

1.右手將橡皮筋拉長，左手對著鼻孔。

2.雙手放開橡皮筋，並深呼吸，將橡皮筋吸入鼻孔中。

解說

1.此魔術需要穿長袖，及事先套好一條橡皮筋在手上。

2.盡量將橡皮筋拉長，如圖。

3.接著把拉長的橡皮筋拉到食指和中指間。

4.然後手捏著橡皮筋，如圖。

5.再將橡皮筋拉長，讓別人感覺是真的橡皮筋。

6.接著右手將橡皮筋拉長，左手對著鼻孔。

7.雙手放開橡皮筋，假裝深呼吸，頭往上抬。

8.當雙手放開時，別人會真以為橡皮筋進了鼻孔，事實上雙手放開時，橡皮筋會自然跑回右手上。

步步高升

表演

1.準備一條剪斷的橡皮筋，和一枚戒子。

2.雙手各拉一頭橡皮筋。戒子在右下方。

3.此時，開始使用念力……
戒子竟然開始往上移動。

4.越移越高。

5.最後，戒子竟然升到頂端了。

解說

1.雙手捏橡皮筋前端3公
分，戒子在3公分中央。

2.左手保持不動，右手用
力往外拉長。

3.接著，左手稍提高一些，使戒子往下
滑，戒子後剩下的橡皮筋要藏好，不
然有可能會穿梆。

4.左手保持不變，右手慢慢放開時，戒
子自然會慢慢往上升高。

海綿球魔術

拇指夾球法

1.右手食指和中指夾著海綿球。

2.四指彎曲握拳。

3.握拳後，拇指夾住海綿球。

4.五指伸直，拇指夾好海綿球，完成。

5.完成後，背面如圖。

6.拇指夾好，即使張開手指，也不會被發現。

食指縫藏球法

1.右手拇指和食指拿著海綿球。

2.將海綿球夾在食指和中指中。

3.拇指將海綿球往外推，只留
一點點給食指和中指夾住。

4.拇指離開四指，四指合攏，即完成。

5.完成後，背面手指夾法如圖。

手心夾球法

1.右手中指和無名指夾著海綿球。

2.中指和無名指彎曲。

3.接著，拇指夾著海綿球，如圖。

4.四指伸直，拇指夾著海綿球，即完成。

5.完成後，背面如圖。

6.利用拇指方肉丘夾住海綿球，所以即使五指張開也不易掉落。

拇指扣球法

1.拇指、食指和中指拿著海棉球。

2.中指由海綿球上方至下方，拇指、食指和無名指拿著海綿球。

3.拇指離開海綿球，四指伸直。

4.四指彎曲握拳。

5.接著拇指扣住海綿球。　　6.然後張開伸直，即完成。　　7.完成後，背面如圖。

中指縫藏球法

1.右手拇指和食指拿著海綿球。

2.將海綿球夾在中指和無名指間。

3.拇指將海綿球往外推，只留一點點給中指和無名指夾住。

4.拇指離開四指，四指合攏，手指中看不見海綿球，即完成。　5.完成後，背面夾法如圖。

手指藏球法

1.右手拇指和食指拿著海綿球。

2.拇指將海綿球推至食指下方的三指中央。

3.中指、無名指和小指彎曲，須看不見海綿球才行。

4.拇指離開，即完成。

5.完成後，背面如圖。

手心消失法

表演

1.展現右手有一個海綿球。

2.右手將海綿球放至左手手掌心上。

3.左手握住海綿球。

4.接著,右手離開左手。

5.然後,張開左手,海綿球竟然消失了。

解說

1.右手拇指和食指拿著海綿球。

2.右手將海綿球放至左手，如圖。

3.左手半握拳的瞬間，右手中指伸直。

4.然後將海綿球扣回右手。

5.接著左手握住海綿球和食指。事實上，只有握住食指而已。

6.然後，右手食指離開左手，左手再張開，即完成手心消失法。

抓不完的球

表演

1.展現左手有一個海綿球。

2.右手抓左手的海綿球。

3.將左手的海綿球拿到右手。

4.接著，右手將海綿球放到口袋中。

5.此時，左手冒出一個海綿球。

6.右手再次抓住左手的海綿球。

209

7.接著左手的海綿球，拿到右手。

8.然後，左手竟然又再度冒出了一個海綿球。

解說

1.展現左手有一個海綿球，右手則藏一個海綿球在手中。

2.右手將左手的海綿球取走，取走的同時，將右手藏的海綿球放至左手。

3.右手將左手取走的海綿球，放進
口袋。

4.事實上，海綿球仍然在手中。

5.此時，左手拇指將海綿球往上推，觀
眾會認為是冒出來的。

6.接著，右手再次將左手的海綿球取
走，取走的同時，將右手藏的海綿球
放至左手。

7.最後左手拇指再將海綿球往上推，如
圖。以此類推，可重覆，會有抓不完
的海綿球。

步驟十 移位法

表演

1.雙手朝上並拿著海綿球。

2.雙手再朝下並將海綿球壓在桌上。

3.接著,左手手背壓著海綿球。

4.然後,右手手背也壓著海綿球。

5.左手不動,右手朝下拿著海綿球。

6.接著拿起海綿球。

7.再將海綿球放至左手。

8.左手握住海綿球，右手離開左手。

9.接著，右手往下拿著海綿球。

10.將海綿球拿起。

11.右手將拿起的海綿球握住，右圖。

12.打開左手，海綿球竟然不見了。

13.再打開右手，左手海綿球竟然變到右手了，真的是太神奇了。

解說

1.此招魔術的重要關鍵在海綿球放至左手的時候。

2.當左手握住海綿球時，右手已偷走海綿球了。

3.在拿起桌上海綿球時，右手所藏的海綿球，注意不要被發現。

4.接著雙手握拳，右手須握緊一點，因為如果兩手大小不一，很可能會被發現。

5.先張開左手，並表示左手海綿球不見了。

6.再張開右手，並表示左手海綿球變到右手了。

小訣竅

此招魔術步驟很多，主要用意是把觀眾注意力分散！

握球消失法

表演

1.展示右手拿著一個海綿球。

2.雙手朝上，右手食指和中指夾著海綿球。

3.右手保持不動，左手移到右手上方。

4.再握住食指和中指上的海綿球。

5.左手離開右手，並取走海綿球。

6.接著左手翻成正面。

7.然後張開左手，海綿球竟然消失了。

解說

1.左手在握住海綿球時，先擋住海綿球。

2.在擋住海綿後，右手握拳。

3.接著食指和中指伸直，拇指則夾住海綿球。

4.然後左手握住右手的中指和食指。

5.最後左手假裝真的取走海綿球的樣子，再翻成正面，並且張開，即完成握球消失法。

一分為二法

表演

1.準備兩個海綿球,一個在桌上,一個右手拿著。

2.右手將一個海綿球放至左手。

3.接著,左手握住海綿球。

4.右手離開左手。

5.右手拿起桌上的海綿球。

6.左手將海綿球放入口袋。

7.右手將桌上拿起的海綿球握在手中，左手則在右手上方施法。

8.右手張開，並將海綿球壓在桌上。

9.右手不停的前後移動，海綿球竟然變成兩個了。

解說

1.右手拇指和食指拿著海綿球。

2.接著，將海綿球放至左手。

3.左手準備握住海綿球時，右手中指伸出，如圖。

4.接著中指將海綿球扣回。

5.左手握拳，此時海綿球已在右手了。

6.右手食指離開左手後，再拿起桌上的海綿球。

7.接著左手假裝握著海綿球,同時放進口袋中。

8.右手拿起桌上的海綿球後,握拳。左手則在右手上方做出施法的樣子。

9.右手張開,壓住海綿球時,記住!要壓緊,不然很可能會被看出不只一個。

10.最後,右手不停的前後移動,海綿球自然會分開成為兩個海綿球。

瞬間移位法

表演

1.展現兩個海綿球。

2.右手將一個海綿球放至左手。

3.接著，左手握住海綿球。

4.然後右手食指離開左手。

5.左手保持不動，右手拿起桌上的海綿球。

6.然後將海綿球握住。

7.接著右手將手中的一個海綿球,放至觀眾的手中。

8.右手在觀眾手上施法,並說我將要把左手中的海綿球,變到您的手中。

9.施法後,左手張開,海綿球竟然消失了。

10.請觀眾張開手時,結果海綿球真的變到觀眾手中了,真是太神奇了!

解說

1.準備兩個海綿球,右手拇指和食指拿著海綿球。

2.接著,將右手中的海綿球放至左手。

3.左手準備握住海綿球時，右手中指伸出，如圖。

4.接著中指將海綿球扣回。

5.左手握拳，此時海綿球已在右手了。

6.右手食指離開左手。

7.接著拿起桌上的海綿球。

8.右手將桌上和手中的海綿球握緊，再請觀眾握住右手的海綿球，海綿球擠壓後，是不會發覺有兩個海綿球的。

一球變四球

表演

1.大家好！我是三年忠班的陳行遠。我右手有一顆紅球～

2.從空手抓一顆球，大家有看到嗎？這個要智商超過180的才看得到唷！

3.看吧～空手抓到的球是真的！一顆變成兩顆紅球了。

4.接著我要把一顆紅球拿起來。

5.往肚子一拍…（不見了）。

6.結果紅球跑進我的口袋中了。

7.把口袋的紅球放在右手上。

8.右手移到肚子前。

9.從肚子變出一顆紅球。

10.我把中間的球拿到嘴旁、準備吃掉。

11.吃到嘴裡。

12.張開嘴巴、口中沒東西，吃到肚子中了。

13.剛吃進肚子中的紅球，從屁鼓跑出來了。

14.把有一點屁味的球，放在右手上。

15.最後，從肚子又變出了一顆，完成。

小訣竅

經由聲東擊西的方式，來分散大家的注意力！一球變四最困難的是手指的控球術，要多花一些時間，才會有好的表現。

解說

1.中指由下而上推。

2.有一顆只要一半且中空。

③

3.一球變四是一套古老的傳統魔術,看起來有四顆球,實際上只有三顆半,其中有一顆只有半邊。首先手拿一顆,再來利用中指由下而上把球推出來,推出來後如圖2。一球變四所有的技術面,都是靠這個方法來表演的,關於表演過程,請參考表演圖1～15的連續動作。

短棒魔術

基本消失法

1.我這有一支短棒。

2.往大腿上一打，短棒不見了？

小訣竅

將短棒壓在右手的肚子上，同時張開五指，並左右移動。

229

基本出現法

1.右手往左，如圖。右手
姆指壓著棒短，同時往左。

2.哇！短棒又出現了！左手將短
棒由上拉出，如圖。

丟棒消失法

1.右手由後往前，數一、二、三。

2.用力往前丟，結果短棒不見
了。在由後往前時，數到二後，
把短棒放在頭後的衣服中。

3.雙手打開，短棒又消失。

✗交叉消失法

1.小朋友要看清楚唷！

2.短棒又不見了。此時短棒壓在右手和左手的中間。

3.雙手打開，沒有短棒。

4.雙手握拳。

5.雙手的另一面也沒有。雙手正反面給觀眾看，是要交代手中沒東西。

6.又變出來了。手心面對觀眾的那隻手，將短棒拉出。

迴旋消失法

1.接著是迴旋消失法。

2.短棒再次消失。先把短棒由左再往右迴旋，並壓在右邊

3.雙手打開，沒有短棒。

4.原來短棒在這。左手指著右手，同時右手將短棒現出。

國家圖書館出版品預行編目資料

變魔術—我的第一堂魔術課／張德鑫著.
－－第一版－－臺北市：宇炯文化出版；
紅螞蟻圖書發行，2012.3
面　　公分－－（Sport；2）
ISBN 978-957-659-886-9（平裝附光碟）

1.魔術

991.96　　　　　　　　　　101002596

Sport 02

變魔術—我的第一堂魔術課

作　　者／張德鑫
美術構成／Chris' office
校　　對／楊安妮、賴依蓮、張德鑫
發 行 人／賴秀珍
榮譽總監／張錦基
總 編 輯／何南輝
出　　版／宇炯文化出版有限公司
發　　行／紅螞蟻圖書有限公司
地　　址／台北市內湖區舊宗路二段121巷28號4F
網　　站／www.e-redant.com
郵撥帳號／1604621-1　紅螞蟻圖書有限公司
電　　話／(02)2795-3656（代表號）
傳　　真／(02)2795-4100
登 記 證／局版北市業字第1446號
法律顧問／許晏賓律師
印 刷 廠／卡樂彩色製版印刷有限公司
出版日期／2012年 3 月　第一版第一刷

定價 280 元　　港幣 93 元

ISBN　978-957-659-886-9　　　　　　Printed in Taiwan